LÉON ROSENTHAL

VENISE·REINE·
DE·LA·COULEUR

# VENISE REINE

DE LA COULEUR

*A monsieur Lanoumel*
*Secrétaire perpétuel de l'Académie*
*des Beaux Arts*
*Hommage respectueux*
*Léon Rosenthal*
*professeur au lycée*
*Dijon.*

# VENISE REINE

### DE LA COULEUR

# CONFÉRENCE

DONNÉE A LA SORBONNE

POUR LA SOCIÉTÉ DES ÉTUDES ITALIENNES

*Le 15 Mars 1899*

# VENISE

## REINE DE LA COULEUR

PAR

LEON ROSENTHAL

BIBLIOTHÈQUE DE *LA VIE MODERNE*

83 et 83 *bis*, Boulevard Soult

PARIS

Mesdames,
Messieurs,

Le nom de Venise évoque en tous les esprits des images brillantes et radieuses. Nul ne se dérobe à sa séduction. Le peuple y entrevoit confusément des splendeurs ignorées, et quand, dans une romance, résonnent ces syllabes prestigieuses, elles lui paraissent pleines de sonorité et de douceur. Les poètes, sur les ailes du rêve s'envolent vers les palais éblouissants de l'Adriatique et les pélerins qui ont abordé la ville dont ils avaient longtemps convoité la vue, ne se repentent point d'avoir confronté leur vision avec la réalité.

Pour l'imagination populaire, pour les peintres et pour les poètes, pour ceux qui l'ont connue et

pour ceux qui l'ont rêvée, Venise est un symbole, symbole de richesse chaude, de Lumière et de Couleur.

Ville de la couleur, telle elle apparaît chez les peintres en qui son génie s'est incarné : Giorgione, Palma, Titien, Tintoret, Véronèse, Bonifazio, vingt autres dont le renom n'a pas dépassé la lagune ou dont la gloire s'est imposée au monde entier. Pléiade admirable! ceux qui la forment ont chacun une figure originale et, pourtant ils sont tous d'une même famille. Les traits qui les distinguent et qui constituent leur physionomie propre se subordonnent toujours à un caractère dominant : l'un a l'imagination plus fertile, l'autre est plus hardi un troisième plus grave, mais tous, ils sont des Vénitiens, c'est-à-dire des coloristes.. C'est là le premier fleuron de leur couronne et le suprême éloge que l'on puisse leur décerner.

Dans une collection de tableaux si l'on rencontre une de leurs œuvres isolées parmi les productions d'écoles étrangères, soudain les yeux s'arrêtent charmés. Tout à l'heure, ils étaient éblouis,

irrités ou blessés, maintenant leurs fatigues se calment ; ils se complaisent à des spectacles créés pour eux.

Mais, que le chœur des Vénitiens ne soit pas rompu, que, dans une galerie privilégiée une salle leur ait été consacrée, alors le charme est infiniment plus puissant. Vous avez parcouru des salles, tour à tour bruyantes ou ternes, exubérantes ou tristes. Les Flamands faisaient sonner leur fanfare, les Bolonais étendaient sur les murs le crêpe de leurs grandes toiles noirâtres, et les Florentins malgré toute leur grâce, maniaient gauchement la couleur et ne vous épargnaient pas de cruelles dissonnances. Vous avez fui le tapage, le deuil, la cacophonie : ici une atmosphère chaude et riche vous enveloppe, la lumière qui éclaire les cadres semble avoir changé de ton ; une secrète attirance vous retient, un baume bienfaisant pénètre, par les yeux, dans le cœur.

Tous ceux qui tiennent une palette, tous ceux qui aiment à contempler les œuvres de l'art ont subi cette impression. « Le dessin de Raphaël ! »

s'écriaient les maîtres de l'éclectisme et ils ajoutaient : « La couleur de Venise! » Aujourd'hui mille restrictions ont altéré notre admiration pour le dessin de Raphaël, le pinceau de Titien n'a rien perdu de son prestige.

Vingt révolutions du goût nous ont ballottés sans ébranler cette admiration. Les artistes mêmes qui font bon marché des mérites de l'exécution et qui reprochent à la couleur d'autoriser les succès faciles s'inclinent devant la facture des Vénitiens. Ingres, ennemi personnel de la couleur, quand il lançait des imprécations contre Rubens, épargnait les maîtres de Venise.

Une supériorité si évidente, reconnue d'une façon si complètement unanime, mérite, Mesdames et Messieurs, qu'on en analyse les éléments, qu'on en cherche les causes, qu'on en établisse les influences.

Je voudrais déterminer avec vous la part que les Vénitiens eux-mêmes avaient accordée à la couleur et retrouver les méthodes auxquelles ils ont dû d'approcher de la perfection.

Nous pourrions chercher ensuite quels furent leurs maîtres et si la civilisation parmi laquelle ils vécurent, la ville qu'ils ont aimée, n'ont pas eu une part essentielle à la formation de leur goût.

Enfin, puisqu'ils ont été universellement admirés et souvent imités, nous voudrions demander à leurs élèves le profit qu'ils ont gagné à leur commerce, les progrès qu'ils ont faits auprès d'eux dans l'art de peindre.

Cette enquête, poursuivie par trois voies différentes, ajoutera-t-elle quelque chose à l'amour que nous inspirent Venise et ses peintres ? Il serait téméraire de l'espérer. Un sentiment ne devient pas plus vif parce que l'on en connaît les racines logiques. Pourtant il y a quelque satisfaction pour l'esprit, à connaître les causes et c'est cette curiosité naturelle que je voudrais essayer de satisfaire en étudiant avec vous, ce soir, si vous le permettez, les raisons qui ont fait de Venise la reine de la Couleur.

Il est, au Musée de Vienne, une toile de Giorgione que nul n'a regardée sans admiration et dont l'image se grave à jamais dans la mémoire. Dans un bois dont les arbres se détachent en noir sur le ciel, trois personnages sont représentés : un vieillard à la longue barbe blanche près d'un homme mûr coiffé d'un turban blanc, un peu plus loin un jeune homme assis à terre et qui manie une équerre et un compas.

Si vous me demandez quels sont ces personnages et quel est le sujet de la scène qui les groupe je serai forcé d'avouer que je l'ignore, mais j'ajouterai, à ma décharge, que nul n'est mieux renseigné que je le suis. Ce n'est pas que l'imagination des critiques ne se soit exercée sur ces figures mystérieuses. On y a vu, tour à tour, trois philosophes, trois mathématiciens ou des arpenteurs. D'aucuns se sont aventurés à des explications plus précises

et, comme l'œuvre servit d'abord, dans le palais Contarini, de pendant à un Enée aux Enfers du même peintre, ils y ont reconnu Enée, Evandre et Pallas. On les appelle encore les trois sages orientaux. Tant de divergences montrent assez que l'intention de Giorgione n'a pas été pénétrée.

On ne sait pas davantage le sens de l'action à laquelle ces inconnus seraient mêlés, et il n'est même pas établi que l'artiste ait voulu représenter une action déterminée.

Pour étrange que soit une pareille incertitude il ne serait pas difficile d'en trouver dans l'art vénitien d'autres exemples. Giorgione lui-même semble s'être complu à ces énigmes et nul n'a jamais expliqué ce qu'il avait voulu figurer dans son *Concert Champêtre*, l'un des joyaux du salon carré du Louvre. Titien n'a pas évité ces obscurités : *l'Amour sacré et l'amour profane*, l'un de ses plus purs chefs d'œuvre, dont s'enorgueillit la villa Borghèse, est un mystère qui a lassé la patience et trompé la perspicacité des historiens de l'art.

Voilà donc, Mesdames et Messieurs, des œuvres

dont le sujet échappe et qui, pourtant, sont célèbres, admirables, admirées. C'est, sans doute, que l'exécution en est parfaite, mais n'est-ce pas aussi parce que le sujet que nous ignorons n'a jamais eu, pour leurs auteurs, qu'une importance très médiocre. S'ils avaient voulu nous y intéresser, ils en auraient su dissiper l'obscurité.

Cette indifférence n'est pas exceptionnelle ; elle est, au contraire, un des traits les plus constants de l'École. Les peintres vénitiens ont toujours considéré leurs sujets comme des thèmes indifférents, prétextes à de séduisants développements. Rien n'égale la simplicité et l'aisance de leurs motifs, rien n'égale la désinvolture avec laquelle ils transforment une donnée pour la plier à leurs desseins,

Une dame à sa toilette, trois amis réunis pour un concert, un seigneur à genoux auprès d'une sainte, une sainte tenant une palme, voilà des objets que Bissolo, que Giorgone, que Moretto de Brescia, que Palma ne taxeront ni de banalité, ni d'insuffisance et dont ils tireront des tableaux captivants.

Pour peindre la *Vierge glorieuse* et c'est un tableau qu'ils ont cent fois recommencé, les Vénitiens ne se mettront pas en frais d'imagination. La vierge sera assise sur un trône posé sur un piédestal de marbre ; à ses pieds deux anges chanteront des louanges et s'accompagneront avec un instrument, viole ou théorbe ; à droite et à gauche se tiendront symétriques, de saints intercesseurs.

Voilà un motif bien froid et pourtant les Vénitiens l'ont répété sans presque jamais le modifier. Cima da Conegliano, Jean Bellin, Paul Véronèse en ont tiré un merveilleux parti. Les *Saintes Familles* que Jean Bellin, que Titien traitent avec prédilection ne leur ont pas demandé plus d'efforts.

Peu leur importe aussi qu'un sujet soit profond ou émouvant, ils ne se soucient ni de philosophie ni de drame, mais que la scène se prête à une orchestration brillante, que l'on puisse y introduire des personnages parés de costumes magnifiques, des palais, des paysages, alors le peintre s'enflamme et l'imagination lui fournit d'infinies ressources, même si le décor est inutile, même s'il affaiblit

même s'il détruit le sens du thème qui en est revêtu.

Vittore Carpaccio célèbre la vie de sainte Ursule. L'ambassade du roi d'Angleterre auprès du père de la sainte, le départ des ambassadeurs, leur retour en Angleterre, le pèlerinage de sainte Ursule à Rome, son arrivée à Cologne avec ses compagnes, le martyre des onze mille vierges et leur glorification sont autant d'épisodes où le peintre a renfermé toute la pompe, tout l'éclat de la vie de son temps, qu'il a déployés dans des panoramas superbes, multipliant avec une abondance inouie les détails pittoresques, véritable encyclopédie où revit, pour nous, toute une civilisation.

Giorgione veut raconter l'*Enfance de Moïse* : il nous transporte dans un paysage merveilleux, parmi des seigneurs et des dames aux superbes parures et, nos yeux surpris de tant d'élégance et de tant de beauté oublient jusqu'au miracle, prétexte de ces variations. Ainsi Véronèse, ainsi Bonifazio Ier ont représenté Moïse sauvé des eaux.

Paul Véronèse enfin va peindre la *Cène* ou les *Noces de Cana;* deux sujets très différents pour

tout autre que lui, mais qu'il confond à peu près; ne sont-ce pas également deux banquets qu'a présidés le Christ ? Prêt à peindre la Cène, Léonard de Vinci, âme insondable et mystique, tenta d'exprimer par la fresque la divine tragédie et de faire lire sur le visage des convives les sentiments qui les agitèrent à l'heure du sacrifice et de la trahison. Pendant des journées et des mois, il hésita sans parvenir à mettre dans le visage du Christ la douceur et la tristesse infinies qu'il avait entrevues et il ne fut satisfait que lorsqu'il eut communiqué à son œuvre une parcelle de l'émotion dont son cœur débordait.

Paul Véronèse ignore ces scrupules et ces sentiments. Rien ne parle à son cœur, mais son œil est avide de couleur et de clarté et vous savez ce que sont devenus, pour son cerveau indifférent et sous son pinceau sonore, les récits grandioses ou émouvants que racontent les Evangiles.

Vous connaissez *les Noces de Cana* et par là vous pouvez juger ce qu'est la Cène. Vous l'avez maintes fois admirée au Salon carré du Louvre

cette page immense où s'épanouit la vie matérielle mais dont est absente la pensée. Vous revoyez l'imposante colonnade, l'armée des serviteurs, les fous de cour riant derrière les convives et les musiciens qui donnent une aubade. Princes et princesses assis à l'immense table chargée de mets les plus délicats goûtent le plaisir de respirer parmi tant de richesses, sous un ciel si bleu, et le Christ, le Christ que l'on a oublié, le Christ à la table duquel n'a pas craint de s'asseoir le Sultan, Soliman le magnifique lui-même, préside impassible et indifférent le banquet païen où son nom n'a pas été invoqué.

Ne croyez pas, Mesdames et Messieurs, que Véronèse ait commis ce splendide contre-sens par ignorance ou par naïveté. Les Vénitiens de la dernière partie du seizième siècle avaient depuis longtemps dépouillé la simplicité des Primitifs. Nous savons au contraire qu'un jour le Sénat de Venise s'indigna de ce qu'il considérait, lui, comme des profanations ou des sacrilèges et Véronèse, obligé de se justifier, dut, en protestant de la pureté de

sa foi, reconnaître qu'il s'était laissé entraîner par l'amour de son art et qu'il n'avait pu résister au désir d'étaler les richesses de son pinceau.

Quels étaient donc ces prestiges auxquels un peintre ne savait pas résister, ces prestiges auxquels ont été subordonnés ou sacrifiés sujets, compositions, idées ? Mesdames et Messieurs, si les Vénitiens ont pu faire bon marché de tant de mérites que d'aucuns jugent essentiels, s'ils ont préféré aux choses la manière de les dire c'est qu'ils ont eu, a un degré éminent les deux vertus qui font les coloristes ; le choix exquis des tons, et le sens subtil des harmonies colorées.

Permettez-moi, pour vous rendre ces qualités plus sensibles, une très simple comparaison.

Qu'une dame veuille composer une toilette, son premier souci sera de déterminer la nuance de l'étoffe qui doit y jeter une note dominante. Combien d'hésitations pour cette décision capitale! que de choix suivis de retours ou de scrupules tardifs ou de remords! Et pourtant, hélas! malgré tant de peines le choix est-il toujours heureux?

Supposons; toutefois, qu'il soit parfait; il faut encore, à moins que la toilette ne soit toute monochrome, assortir à la jupe et au corsage, le chapeau, le manteau, associer, suivant les cas, les galons, les dentelles, les plumes, les fourrures, peser non seulement la couleur mais la nature des étoffes, étudier les différents aspects que prennent, sous une même nuance, failles, satins, cachemirs ou

velours, les tons mats et les tons brillants, les reflets fuyants et les reflets cassants.

Précautions complexes ! mais combien en ai-je oubliées ; les verdures de la campagne, le ciel gris de la mer, le jour discret d'un salon, l'éclairage d'une salle de bal ou de spectacle mettront en valeur ou détruiront l'effet désiré. Le teint du visage, la nuance des cheveux éteindront ou exaspèreront certaines harmonies.

Dans ces recherches nouvelles, il ne suffit plus, comme au premier moment de distinguer les tons délicats : une nuance rare peut devenir vulgaire ou criarde, un ton ingrat peut en faire valoir d'autres et se métamorphoser à leur contact.

Pour composer une toilette parfaite et je parle seulement de la couleur, sans songer aux difficultés de la forme, de la coupe, il faut satisfaire à tant d'exigences qu'il est, sans doute, peu d'œuvres d'art aussi complexes, il est vrai qu'il n'en est point de plus aimables.

Les peintres coloristes, comme les dames, marquent leur goût par les couleurs qu'ils préfèrent

et par l'art avec lequel ils savent les associer.

Un Vénitien n'admet pas toute couleur indistinctement sur sa palette, il en est dont il s'abstient absolument. Il ignore ces tons terreux, lourds, opaques, terres de sienne ou d'ombre, ocres bruns ou rouges, qui, dans les tableaux bolonais ou dans ceux que peignirent, chez nous, les élèves de David forment, trop souvent, les notes fondamentales. Jamais il n'a revêtu un apôtre ou un saint des draperies lamentables qui gâtent tant d'œuvres d'une conception et d'un dessin excellents. Manteaux d'un brun chocolat, d'un ocre jaunâtre, d'un vert chagrin, combien de fois nos yeux en ont souffert, que de plaisirs ils ont détruits !

Si nous prenions, tour à tour, chacun des éléments de la palette vénitienne, nous découvririons, sans doute, dans chacune de leurs prédilections ou de leurs exclusions, une raison secrète et la trace d'un instinct sûr; mais, sans pousser jusqu'au bout une analyse dont le détail pourrait devenir fastidieux, il nous suffira pour les admirer, de voir le parti qu'ils ont tiré de deux grandes familles de

couleurs qui ont une signification particulière et à qui sont, le plus ordinairement attribués les rôles essentiels ; je veux parler des bleus et des rouges.

Sous ces noms vagues, comme sous ceux des autres couleurs, on comprend, vous le savez, une infinité de nuances, et il n'est pas de petite fille embarrassée avec ses écheveaux de laine devant un modèle de tapisserie, pas de dame essayant de réassortir un ruban qui ne se soient désespérées du nombre infini de ces modulations.

Parmi ces tons innombrables où l'œil se perd tout d'abord et où il n'aperçoit que désordre, il y a, vous n'en doutez point, d'étroits rapports et si les uns nous sont agréables, tandis que les autres nous blessent, cela non plus n'est pas un effet du hasard. L'analyse le reconnaît assez vite, tous ces tons peuvent s'ordonner en séries, ils forment des gammes. La gamme des bleus oscille entre l'indigo et le vert, celle des rouges entre le jaune et le violet.

Nous pouvons ainsi diviser chacune de ces familles en deux groupes et opposer les rouges-

jaunes aux rouges-violets comme les bleus-indigos aux bleus-verts. Dans la nature le rouge-jaune revêtira la capucine et le coquelicot. Dans les étoffes ou sur la palette on le dénommera garance, ponceau, rouge de cadmium, terre rouge, vermillon ou encore rouge français. Les rouges-violets sont la parure des fraises et des framboises, de la rose, de l'amaranthe, du rubis, du vin; ce sont les pourpres et les carmins. Le bleu-indigo est celui du ciel et le bleu-vert celui de la mer : d'un côté les cobalts et les outremers, de l'autre le bleu de Prusse.

Dans un tableau, si une tache rouge fait scandale, si elle vous paraît bruyante, si elle vous offusque, soyez assurés qu'elle appartient à la catégorie des rouges-jaunes puissants et vulgaires. Rubens qui les a affectionnés leur doit la force et aussi le tapage, la trivialité de son coloris et Van Dyck, son disciple paraît plus aristocratique parce qu'il les a employés moins souvent. Si un bleu vous a frappés par sa pauvreté, par un je ne sais quoi de criard ou de froid, regardez le de plus près ; presque

toujours c'est un bleu-indigo que votre œil a condamné.

Rouges-jaunes et bleus-indigos sont les couleurs de prédilection des peintres que la nature a doués de peu de goût optique. Il est de certains artistes qui ne perdent aucune occasion de les étaler : c'est avec une sûreté d'aveugles qu'ils les choisissent pour en revêtir les objets les plus en vue sur leurs toiles; leur persévérance serait amusante si l'on ne souffrait cruellement de leurs erreurs. Par cette pratique de très grands maîtres, Poussin, Lesueur, Philippe de Champagne ont rendu insupportables à la vue des chefs d'œuvres qui paraissent surtout tels quand ils sont transposés en noir et qu'on en examine les gravures.

Les Vénitiens ont presque entièrement banni de leurs palettes ces couleurs condamnées et c'est aux rouges violets et aux bleus verts qu'ils ont demandé leurs principaux effets.

Jamais, sur leurs toiles, un rouge ne s'impose par un appel brutal, jamais un trait violent, pour fouetter l'attention ne déchire les yeux. Chauds,

veloutés et insinuants les tons purpurins et carminés chantent avec une richesse de vibrations harmoniques inconnues aux vermillons : puissants ou doux, ils évitent le tapage et la faiblesse ; ils contribuent avec des couleurs plus paisibles, à répandre sur l'œuvre une aristocratique distinction.

Est-il rien de plus suave, de plus étincelant et, tout ensemble, de plus sobre que le manteau rouge que Titien a jeté sur les épaules de Bacchus dans l'*Ariane* de la National Gallery, ou celui dont il a couvert le Saint-Jean de cette *Mise au tombeau* que nous pouvons, chaque jour admirer au Louvre? Les robes des patriciens de Venise, dans l'*Anneau de Saint-Marc* de Paris Bordone ont le même charme. Mais pourquoi multiplier les exemples? Il n'est pas une toile vénitienne où les rouges ne tiennent une place importante, où leur vue ne soit délicieuse, où l'on puisse les accuser de lourdeur ou d'outrance.

Quant aux bleus-verts, à ces bleus céruléens que notre Delacroix chérissait, qu'il préférait à toute couleur et dont il disait qu'on pouvait leur deman-

der les effets les plus variés, c'est eux qui donnent aux tableaux vénitiens leur caractère grave et réfléchi, leur sentiment profond, c'est eux qui, sur la toile du peintre comme sur la mer, prédisposent aux longues rêveries.

Lorsque Bonifazio, respectant une tradition consacrée, revêt la Vierge de rouge et de bleu, l'humble costume qui, chez les Florentins prêche la simplicité, prend, sous son pinceau, une incomparable magnificence.

De ces éléments rares, les Vénitiens ont tiré des combinaisons exquises. Certes on aurait plaisir, après avoir jeté un coup d'œil sur leur palette, à étudier la manière dont ils s'en sont servis, à suivre ces mélanges scrupuleux ou le ton ne devient jamais ni terreux ni blafard, à analyser les combinaisons et les juxtapositions de notes toujours heureuses, souvent hardies. On aimerait à suivre le travail sobre d'un Giorgione, patient d'un Moretto, hardi et fiévreux du Tintoret. Ne serait-il pas surtout curieux de prouver que la plupart des pratiques dont on fait honneur à nos impression-

nistes et à nos pointillistes — quand on ne leur en fait pas un dur reproche — étaient d'un usage quotidien chez les Vénitiens. Tintoret et Carpaccio ont connu, avant Manet, les lois du plein air, avant Claude Monet et Pissaro, ils ont pratiqué les mélanges optiques.

Quelque regret qu'on en ait, il faut pourtant, Mesdames et Messieurs, renoncer à cette entreprise : trop longue, trop minutieuse, trop délicate, elle nous entraînerait à des développements techniques, et d'ailleurs elle ne pourrait se poursuivre, avec précision, qu'en présence des œuvres mêmes.

Nous laisserons donc l'artiste promener son pinceau de la palette à la toile et, sans lui demander le secret de sa touche, nous tenterons simplement de découvrir quel esprit général préside à ses efforts. Il ne nous sera pas, alors, difficile de reconnaître que peu soucieux de la symétrie géométrique du dessin de son œuvre, il en compose, au contraire, avec un soin extrême les masses colorées.

Le Vénitien est peu sensible à des règles auxquelles les maîtres dessinateurs s'assujettissent volontiers et auxquelles ils donnent, d'une façon absolue, le nom de composition, comme si, dans l'agencement d'un tableau il n'y avait lieu de considérer que la pondération des groupes, comme si la peinture était la statuaire.

Equilibrer les gestes et les attitudes des personnages, rassembler sous des lignes simples la silhouette générale de la scène représentée, éviter qu'un coin de la toile reste vide et que, par une ordonnance diagonale, le tableau ait l'air de pencher, ce sont des scrupules que Titien ou Giorgione ont ignorés, des lois qu'ils ont constamment bravées. Ils commettent mille petites fautes qu'éviterait un écolier et, par conséquent, leur esprit n'est pas là.

Distribuer, au contraire, les notes de lumière et d'ombre, opposer et rassembler des taches de couleur, voilà quelle est leur préoccupation : un tableau pour eux est, d'abord, un tapis : le dessin n'est qu'un prétexte à faire jouer les tons. L'amateur

doit en être charmé avant d'avoir distingué le sujet; du plus loin qu'il l'aperçoit il doit pressentir le chef d'œuvre.

Tout se subordonne donc chez les Vénitiens à la composition colorée. Pourquoi telle draperie se déploie-t-elle au centre d'une toile, c'est pour que d'autres étoffes ou des morceaux de nu lui répondent, et cela est si vrai qu'il est possible et quelquefois facile de décomposer en groupes de couleurs concordantes ou contrariées la plupart des tableaux vénitiens. Souvent des zônes sombres alternent avec les zônes éclatantes; une tache brillante domine le centre de l'œuvre; autour d'elle se fait le silence, puis de tous côtés, comme des échos, d'autres taches lui font cortège et la rappellent.

Dans cet ensemble harmonieux, il n'est point de partie sacrifiée; ni dans la pleine lumière, ni dans la complète obscurité le Vénitien ne souffre qu'une forme se décolore : point de blancs gris, ni de noirs purs; partout la couleur est vibrante, partout claire ou sombre elle garde son intensité. C'est

pourquoi, la plupart des œuvres vénitiennes de l'époque classique paraissent sombres quand on les place à côté d'une toile florentine. Le Florentin peint avec des tons dilués ou lavés, il est, le plus souvent au-dessous de la note vraie. Le Vénitien, qui sait conduire une gamme sans en affaiblir aucune nuance, donne à la résultante totale plus de chaleur, plus de plénitude.

Tel est le travail du peintre vénitien et nous allons enfin lui demander quel but il se propose d'atteindre par tant de scrupules et quelles sont les impressions qu'il prétend provoquer.

S'ils pouvaient entendre ces questions, il me semble que Titien ou Véronèse répondraient à peu près ainsi : « Certes nous avons été sensibles à la beauté des choses et, par des couleurs bien choisies, nous avons essayé de faire connaître aux autres les plaisirs que nous avions éprouvés. Ces plaisirs étaient puissants et mesurés : émus des spectacles dont nous comprenions toute la grandeur, nous n'avons jamais essayé de frapper les yeux avec une violence stérile, nous avons rejeté

les ornements d'or et d'argent que la tradition nous avait laissés, car nous n'étions pas des barbares et l'étalage de couleurs voyantes ou d'un vain luxe, ne nous eût procuré aucune joie.

Ceux qui achetaient nos œuvres étaient riches et délicats. Ils concevaient sans effort les harmonies que nous avions créées et jamais nous n'avons été contraints d'exagérer une note pour surprendre leurs suffrages. D'ailleurs auraient-ils reçu nos tableaux dans leur palais dont un éclat vulgaire et mensonger eût troublé l'aristocratique splendeur ?

Nous n'avons donc pas mendié l'approbation de la foule et nous avons permis aux ignorants de passer devant nos chefs-d'œuvre sans même en soupçonner les mérites. Pourtant la peur d'être vulgaires ne nous a pas induits en de vaines subtilités. Il ne nous a pas paru nécessaire de poursuivre, par une recherche inquiète, des combinaisons de couleurs et des effets que nul n'aurait aperçus avant nous, nous n'avons pas désiré voir

plus de choses que n'en présente la réalité. Simples spectateurs de l'univers, nous l'avons comtemplé avec la volonté de bien voir; également insoucieux d'en enrichir ou d'en altérer les harmonies. Comme des livres bien écrits, nos œuvres disent avec simplicité ce que nous avons vu, et, si vous y trouvez quelques charmes, elles le doivent surtout à ce qu'elles sont vraies. »

Mesdames et Messieurs, c'est en ces termes, si je ne me trompe, que les Vénitiens nous dévoileraient leurs desseins et le secret de leur perfection.

Éloignés de l'exubérance de Rubens et de la sensibilité maladive de quelques-uns de nos coloristes, ils ont vu juste et ont traduit exactement ce qu'ils voyaient. Jamais on ne les sent embarrassés, ni dans une toile de chevalet, ni dans les conceptions les plus gigantesques. C'est toujours la même sobriété, la même aisance, la même langue précise parlée avec la même dignité, et cette impression que donne tel portrait d'une maitrise sûre d'elle-même est celle aussi que l'on

éprouve à Venise, au Palais des Doges, devant les murailles et les plafonds que les meilleurs artistes ont couverts d'une décoration incomparable; poème chanté par des fils reconnaissants à la gloire de leur mère.

Depuis le jour où ils prirent conscience de leur génie, les peintres vénitiens cultivèrent ce don précieux de la couleur.

Durant quatre siècles, du quinzième à la fin du dix-huitième, la même fée sourit à leurs pinceaux et, quand sonna l'heure de la décadence, au moment où le reste de l'Italie répétait les formules lâches de l'académisme, Tiepolo, avec plus d'audace, poursuivait les mêmes beautés que, d'un esprit plus prudent et plus réfléchi, ses lointains ancêtres, Gentil et Jean Bellin avaient autrefois recherchées.

Une prédilection si constante, ce bonheur presque continuel ne furent pas, vous le pensez bien, des effets du hasard, et ce ne fut pas la fortune seule qui fit grandir près de Saint-Marc, tant d'artistes si heureusement doués pour la couleur.

Pourtant, l'École vénitienne ne reçut pas, à sa naissance, l'empreinte dominatrice d'un génie impérieux. Ni les Vivarini, ni Crivelli, ni les Bellin mêmes n'étaient de taille à ployer sous leur joug un peuple d'artistes. Nulle ville, d'ailleurs, ne fut, plus que Venise, ouverte aux influences étrangères les plus diverses. Son développement fut tardif : les maîtres du nord et du centre de la péninsule avaient précédé ceux des bords de l'Adriatique qui purent recevoir des leçons de Florence et de Padoue, de Giotto comme de Mantegna. Les Grecs et l'Orient avec lesquels les Vénitiens étaient en relations constantes, l'Europe septentrionale, la Flandre, l'Allemagne leur offrirent une infinité de modèles. De tant de conseils, ils n'en écoutèrent que quelques-uns, et, soutenus par une force secrète, ils n'empruntèrent à chaque peuple que ce qui convenait à leurs desseins.

Ils trouvèrent, dans la ville qu'ils illustraient, le gage précieux de leur originalité. S'il est vrai qu'en aucun pays le ciel, l'air respiré, la civilisation ambiante aient agi sur des artistes, c'est, Mes-

dames et Messieurs, à Venise que cette action s'est le plus évidemment exercée.

Lorsqu'après la station de Mestre le chemin de fer quitte la terre ferme pour s'engager par une étroite chaussée sur la lagune, on a cette impression très vive que l'on sort de la réalité pour pénétrer dans un monde fantastique. De fait, les sensations que développe Venise ne ressemblent à aucune de celles que l'on éprouve ailleurs. On peut avoir parcouru l'Europe, on peut s'être laissé dire en Hollande qu'Amsterdam était la Venise du Nord, c'est avec des yeux neufs que l'on parcourt, pour la première fois, le quai des Esclavons ou la Piazzetta.

Oubliez alors les beautés que vous aviez coutume d'admirer; monuments aux ordonnances grandioses ou hardies, formes majestueuses ou sveltes, beautés géométriques que vous auriez pu, sans désavantage, regarder à travers un verre fumé. Ici les lignes sont capricieuses, décevantes, parfois singulières, mais, des formes bizarres se dégage un charme irrésistible.

Regardez, sur le grand canal, ces palais aux façades ajourées, véritables dentelles de pierre, excentriques si l'on n'en était subjugué. Essayez d'expliquer pourquoi le Palais Ducal, d'un style si extraordinaire, cube de marbre élevé sur deux étages de colonnades, n'est pas lourd et pourquoi il vous retient si longtemps captifs. Ne vous lassez pas de contempler cette grande façade rose, d'un ton si doux qu'il en paraît irréel. Puis, tout stupéfaits de ce Campanile qui, partout ailleurs, serait insupportable et que vous n'avez pas, ici, la force de condamner, tournant le dos aux Procuraties qui vous ramèneraient à la banalité des choses déjà admirées, approchez-vous de Saint-Marc.

Saint-Marc, les Vénitiens en ont fait un Musée. Ils y ont encastré des colonnes venues de l'Italie, de la Grèce, de l'Orient. Au-dessus du portail principal, ils ont juché, sans aucune vraisemblance, les quatre chevaux de bronze qu'ils avaient pris à Constantinople. Les marbres, les chapiteaux trahissent des origines et des époques diverses : mais de cet ensemble incohérent se dégage une

séduction qui fait tout oublier. Qu'importe qu'une pierre précieuse soit mal taillée si les feux en sont purs et étincelants. L'or et les tons chauds des mosaïques, les bronzes, les veines des marbres, les coupoles et leurs flèches, ruissellent de couleur et l'on aurait mauvaise grâce à raisonner quand le cœur a été séduit.

Entrez à présent sous ces coupoles et contemplez, par le demi-jour qui jamais ne dissipe complètement l'obscurité, les voutes toute couvertes de mosaïques sur champ doré, les colonnes rares, poème ineffable et mystérieux ; puis demandez au sacristain qu'il dévoile un instant pour vous la *Pala d'oro*, ces émaux sertis de joyaux et d'ors, véritable complément de ce miracle.

Oui, tout à Venise est unique. Le ciel a changé d'éclat. Ce n'est plus le soleil implacable de la Romagne qui découpe brutalement les silhouettes, écrase les couleurs, détruit toute délicatesse, toute nuance. Chargé de vapeurs salines, l'air enveloppe les formes et donne, aux moindres choses, un prix inattendu.

Je me rappelle, au Lido, en face de cette mer glauque, qui ne ressemble pas non plus à la céruléenne Méditerranée, être resté absorbé, de longues minutes, dans la contemplation d'un piquet rouge, planté sur la plage. Ce n'était, cependant, qu'un morceau de bois grossier qu'un matelot, sans doute, avait badigeonné pour le préserver de la pourriture et qui servait à attacher quelque cordage. Mais, sous le soleil couchant, sur les vagues où miroitaient des paillettes de lumière, cette tache avait une saveur que je ne puis vous exprimer.

Vous dirai-je l'éblouissement que provoque la fin d'un orage à l'entrée du grand canal : à travers les nuages noirs qui assombrissent encore la plus grande partie du ciel, tombent les flots d'une lumière pourpre : l'air paraît embrasé, et parmi les flammes, la Madonna del Salute, la Piazzetta, les colonnes de Saint-Marc et de Saint-Théodore s'illuminent et se dégagent peu à peu du suaire de l'obscurité.

La nuit, lorsqu'une gondole vous entraîne, lente et silencieuse vers le Rialto, sous les rayons

bleuâtres de la lune, les romances banales que chantent, au pied de quelque hôtel, des artistes populaires entassés dans une barque, retrouvent leur ancienne distinction et ce spectacle qu'on imaginerait puéril devient, tant le cadre lui est propice, délicieux. C'est une telle nuit que Shakespeare a imaginée dans la scène immortelle du Marchand de Venise ou Jessica et Lorenzo célèbrent leur amour.

« Par une nuit pareille — le suave zéphyr caressait les arbres sans les faire bruire — par une nuit pareille Troïlus monta sur les murs de Troie et exhala son âme vers les tentes grecques où reposait Cressida.

» Par une nuit pareille Thisbé effleurait la rosée d'un pas timide et vit l'ombre du lion avant le lion lui-même et s'enfuit effrayée.

» Par une nuit pareille Didon, une branche de saule à la main, se tenait debout sur la plage déserte et faisait signe à son bien aimé de revenir à Carthage.

» Par une nuit pareille Médée cueillait les herbes enchantées qui rajeunirent le vieil Æson ».

Telle est, Mesdames et Messieurs, la ville incomparable, unique, où fleurirent Titien et Véronèse, mais combien elle dût leur paraître plus belle qu'elle ne l'est demeurée aujourd'hui.

Venise était alors la ville la plus riche et l'une des plus puissantes de l'Europe. Maîtresse de la Vénétie, de l'Istrie, des côtes Dalmates, de plusieurs îles de l'Archipel, elle trônait en reine sur l'Adriatique. Au quinzième siècle, elle avait traité de pair avec les plus redoutables princes; au dix-septième siècle elle était encore respectée et servait de médiatrice aux Etats de l'Occident et du Nord réunis aux congrès de Westphalie. Seule de toute la chrétienté, elle poursuivait, dans la Méditerranée, la croisade contre les Turcs et défendit longtemps contre eux, la Morée qu'elle leur avait reprise, Chypre et Candie.

Cette force politique était au service d'un développement industriel et commercial, objets de la constante sollicitude du gouvernement vénitien.

Les douze mille ouvriers de l'Arsenal travaillaient pour protéger la prospérité économique et les cinq millions, à quoi s'élevait le revenu public, servaient surtout à l'entretien des quatre flottes qui, montées par plus de trente mille marins, couvraient de leur tutelle, dans les eaux du Nord et dans celles du Levant, les marchands de Venise.

Les objets qui alimentaient ce trafic, ceux que l'on achetait aux Grecs et aux Levantins, étaient les plus précieux que l'on connût alors, ceux qui alimentaient le luxe de toute l'Europe : la soie, le velours, les étoffes brochées d'or, les dentelles et les verreries et les glaces.

Tant de richesses provoquaient un faste inouï. Malgré les efforts du Sénat, malgré de nombreuses lois somptuaires, nulle part la fortune n'aimait à s'étaler comme à Venise. Pour les cérémonies publiques aucune dépense ne paraissait exagérée. L'élection d'un nouveau doge, le mariage annuel du doge avec la mer étaient les prétextes d'un déploiement de splendeur dont quelques tableaux conservés à l'Académie de Venise et de nom-

breuses gravures nous ont transmis une imparfaite image.

Lorsque le Sérénissime coiffé du *corno* couvert de son collet d'hermine et de son manteau de brocard s'avançait abrité sous l'ombrelle, suivi des ambassadeurs, du porte épée, des membres de la seigneurie, des porteurs des insignes officiels, des trompettes, des écuyers, des porte-étendards et des hérauts, quand la procession se déroulait sur la Piazzetta et se dirigeait vers le Bucentaure, au milieu du concours de tout le peuple de Venise amassé sur les quais ou monté sur mille barques, il n'y avait, sans doute, pas dans toute la chrétienté, spectacle plus majestueux, ni d'une plus opulente richesse.

Quels regards seraient restés insensibles au chatoiement des velours brochés d'or, à la beauté des dentelles dont les plus habiles artistes ne dédaignaient pas de fournir les modèles, à l'ampleur des étoffes de soie, à toutes ces merveilles que les peintres vénitiens ont prodiguées sur leurs

toiles, comme ils les voyaient portées à profusion autour d'eux.

Les Vénitiens, vous n'en serez pas étonnés, prenaient plaisir à s'admirer : ils fabriquèrent les premiers miroirs où l'homme se soit retrouvé dans une vivante et fidèle image. Le jour où l'artisan écartant les miroirs de métal poli, coula cette glace transparente où le ton juste et vif se substituait aux vagues et pâles reflets, il rendit le plus éclatant hommage au culte dont sa ville entourait la splendeur des choses.

Du verre, les Vénitiens tirèrent les mosaïques tantôt délicates tantôt étincelantes, faites pour parer un bijou ou pour couvrir une muraille et dont l'éclat inaltérable jouit d'une éternelle jeunesse. Ils furent surtout et ils sont demeurés jusqu'à nos jours d'incomparables verriers. Au souffle de leurs chalumeaux, entre leurs doigts, le verre filé et soufflé, les coupes, les gobelets, les buires, les *ritorti* et les *millefiori* prirent les formes les plus légères, les plus capricieuses, si fragiles qu'on hésite à les toucher, irisées de tons si sub-

tils, si discrets, qu'on les dirait pénétrées du souvenir et comme du parfum d'une couleur.

Tel fut, Mesdames et Messieurs, l'heureux concours où se forma le génie des peintres de Venise. Le cadre merveilleux où ils vivaient les inspira et ils traduisirent sans efforts des harmonies que la nature et les hommes prodiguaient autour d'eux. Dominés par ce charme, les influences extérieures restèrent impuissantes à les en détourner. Liés étroitement à tout ce qui les entourait, ils furent, eux aussi des fleurs de la civilisation vénitienne et aujourd'hui encore, bien que leurs œuvres se rencontrent dans tous les grands musées de l'Europe, si on veut bien les connaitre, c'est chez eux, c'est à Venise, qu'il les faut aller admirer.

Pour évident qu'il nous paraisse, le rapport intime qui unit Venise et ses peintres resta, jusqu'à notre siècle ignoré. On admirait les artistes, on méconnaissait la ville. D'illustres voyageurs ne parurent pas soupçonner l'originalité dont s'imprégnaient les moindres pierres, leurs yeux mal préparés ne perçurent pas les beautés colorées de la lagune. Le président de Brosses, Jean-Jacques Rousseau, l'illustre peintre graveur Cochin, lui-même ne reçurent de Venise qu'une très médiocre ou très fausse impression. De Brosses s'égaya fort au dépens du Palais Ducal « un vilain monsieur, s'il en fut jamais, massif, sombre et gothique du plus méchant goût » et n'épargna pas davantage Saint-Marc : « c'est, écrit-il, une église gothique, basse, impénétrable à la lumière, d'un goût misérable tant en dedans qu'en dehors, couverte de sept dômes revêtus en dedans de mosaïques à fond

d'or qui les font ressembler bien mieux à des chaudières qu'à des coupoles », le pavé de l'église fait de « marbre, jaspe, lapis, agate, serpentine, cuivre » lui inspira cette belle réflexion que c'était « sans contredit le premier endroit du monde pour jouer à la toupie. » L'impression d'ensemble de De Brosses sur Venise fut que la ville, en général n'était pas fort bien bâtie, cependant qu'elle avait un air de distinction. Combien le vieux Commynes avait été mieux inspiré lorsqu'il disait de Venise qu'elle était « la plus triomphante cité » qu'il eût jamais vue.

Venise ne devait reconquérir des admirateurs qu'en notre siècle; les préventions qui s'élevaient contre elles se dissipèrent lentement. M$^{me}$ de Staël en trouvait encore l'aspect « plus étonnant qu'agréable » et ce serait un curieux chapitre de l'histoire du goût public que l'étude de la découverte de Venise.

Pourtant les Vénitiens eux-mêmes avaient pris soin de nous faire connaître leur patrie et l'un de leurs plus habiles artistes consacra toute sa vie à peindre sous mille faces les différents aspects de la

ville. Antoine Canale, le Canaletto, avec une verve inépuisable, multiplia les images de Saint-Marc, de la Piazzetta, du Grand Canal, historiographe heureux autant que passionné, ses œuvres sincères traduisent ce qu'il vit avec sobriété. Le Louvre possède une de ces délicates et suggestives images. C'est une vue de la Salute et l'on comprend mal, à l'admirer, qu'elle n'ait pas inspiré plus tôt le désir, qu'elle nous donne aujourd'hui si vif chaque fois que nous la contemplons, d'aller visiter le pays qu'elle évoque.

C'est au début de notre siècle, seulement, qu'un artiste alla planter son chevalet à Venise et essaya de surprendre sur place les secrets des Vénitiens. Bonington le premier, si nous ne nous trompons, en donna l'exemple. Longtemps avant lui, on avait cherché, par l'étude des tableaux des Vénitiens, à retrouver leurs procédés; aussi peut-on parmi les admirateurs de Venise distinguer ceux qui se sont inspirés des anciens peintres et ceux qui se sont replongés, autant qu'il était possible, dans le milieu même, ont essayé de s'imprégner du même

air et de prolonger, pour ainsi dire, l'art vénitien.

Les artistes de l'un et de l'autre groupe ont également gagné à ce double commerce et la force de leur admiration prouverait seule qu'ils étaient heureusement doués : mais ont-ils retrouvé l'esprit des maîtres qu'ils imitent? cela, Mesdames et Messieurs, vous ne le croyez pas.

Si les Vénitiens nous ont laissé des exemples à suivre, si Venise est encore aujourd'hui une grande école de la couleur, nos yeux ne voient plus comme ils voyaient autrefois, et nos âmes, cela surtout est important, ont été changées. Certes, le ciel et ses spectacles naturels ne se sont pas modifiés, nos yeux ne se sont pas transformés, les mêmes rayons viennent produire sur les mêmes rétines des images identiques, mais ces images ne provoquent plus en nous les mêmes impressions. Nos cerveaux ne pensent plus ce qu'ils pensaient jadis, nos cœurs n'ont plus les mêmes croyances et nos sens, serviteurs de la pensée, ont évolué avec eux. Les sensations simples, les émotions paisibles qui suffisaient à occuper une âme d'il y a trois siècles

glissent émoussées sur nous. Nous sommes plus tourmentés, il nous faut des régals plus subtils, plus violents.

Notre oreille a des exigences auparavant insoupçonnées; les harmonies musicales qui pénétrèrent tout l'être, nous semblent frêles, menues, nous effleurent à peine. Il a fallu enrichir l'orchestre, inventer des instruments nouveaux, compliquer les accords, forcer les effets; une émotion musicale n'est pour nous complète que lorsqu'elle atteint les limites de notre sensibilité; nous voulons qu'elle nous subjugue, qu'elle nous écrase : quand le déchaînement des vibrations atteint son paroxisme, quand le vaisseau d'une salle de concert tremble et que le plaisir devient presque douloureux, alors seulement nous sommes satisfaits.

Il en est de même pour la peinture. La perfection vénitienne est trop simple, trop aisée pour nous contenter : il faut chercher autre chose, raffiner, subtiliser, renforcer les effets : aussi ceux qui ont bu aux sources vénitiennes ont-ils altéré le breu-

vage pur en y mêlant quelque poison, quelque liqueur excitante et malsaine.

Reynolds, le grand artiste qui, à la fin du dix-huitième siècle porta à son apogée l'école anglaise renouvelée par Hogarth, était en même temps qu'un très parfait praticien un esprit exercé à l'analyse. Il s'attacha à étudier les Vénitiens et le fit avec la dernière acuité. Il acheta quelques toiles vénitiennes, les fit attaquer par des acides chimiques et en suivit la décomposition. Il crut ainsi retrouver les principes et les procédés d'atelier de Venise et put formuler quelques règles qu'il appliqua désormais.

Son nom, ceux de Gainsborough ou de Lawrence montrera assez que ce travail ne resta pas infructueux et qu'il eut raison d'invoquer Venise. Mais quelle différence entre les élèves et leurs maîtres. Les Anglais ont combiné un heureux tempérament, les souvenirs de Van Dyck et ceux de Titien, ils sont arrivés à de très heureux effets, ils ont produit des émotions puissantes ou délicates : tout

ce qu'ils ont fait sent la recherche, le désir de plaire, la volonté artificielle de la perfection. Le bitume enveloppe leurs œuvres d'une vapeur roussâtre, les noie d'obscurité, ne ménage qu'une zone étroite de lumière où l'œil est forcé de se fixer : là alors, sont plaqués des accords harmonieux, saisissants, toujours trop bruyants. Les Vénitiens subordonnaient le dessin et la forme à la couleur, ici plus de dessin ni de forme sensibles, mais des masses noires près de masses colorées. Il semble que le peintre ait eu peur qu'on passât devant son œuvre sans la voir : il nous provoque, il nous retient de force, souligne ses intentions pour se faire mieux entendre. Et, sans doute, il ne lui arrivera pas, comme à un Vénitien, qu'un ignorant reste indifférent devant sa toile ! séduit ou non, il la faut regarder.

J'ajoute, pour ne point paraître injuste, que cette œuvre est souvent admirable et qu'on en pardonne l'indiscrétion pour la vivacité du plaisir qu'elle sait nous donner. Un Vénitien n'en eût pas été satisfait, mais les Anglais eussent en vain cherché de

lui plaire. Entre eux et lui la différence était, non de manière, mais de mentalité.

Nos grands coloristes, a dit Taine, sont des hallucinés ou des détraqués. Proposition violente qui, plus d'un exemple le prouve, renferme une bonne part de vérité, et qui paraîtra surtout exacte si l'on suit les artistes qui se sont établis à Venise et si l'on compare leurs études à celles de leurs devanciers du dix-huitième siècle.

Combien le Canaletto serait-il surpris s'il pouvait voir les œuvres de notre grand interprète de Venise, M. Ziem. Reconnaitrait-il, dans ces visions audacieuses, les monuments et les points de vue qu'il copiait avec tant de scrupule? Ces coups de pinceaux juxtaposés avec fièvre, ébauche informe, s'ils n'étaient une géniale évocation, ce flamboiement de couleur si intense que, lorsqu'un tableau de Ziem est exposé à une vitrine du boulevard, on en aperçoit le rayonnement d'aussi loin que le regard porte, cet hymne à la couleur, les yeux de Canaletto n'en supporteraient pas l'éclat. Aussi bien, Mesdames et Messieurs, ne nous y sommes nous pas

accoutumés en un jour, et M. Ziem même n'y est pas arrivé du premier coup.

Quand vous aurez admiré, avenue de l'Opéra ou rue de Sèze, une de ses dernières conceptions, retournez au Luxembourg, la comparer avec une grande vue de Venise, qu'il peignit, il y a bien longtemps déjà : vous verrez combien l'œuvre ancienne est plus réfléchie, plus calme, vous jugerez combien la manière de l'artiste s'est exaltée. A son tour cette œuvre de jeunesse paraîtrait audacieuse près des toiles ou des aquarelles de Bonington qui, déjà, est bien loin des Vénitiens.

Ainsi les peintres qui ont célébré Venise, et vous savez s'ils sont nombreux, puisqu'il n'est pas une exposition annuelle où Venise reste oubliée, ces peintres ont, par une évolution très sûre, échangé la simplicité de la manière vénitienne, contre un système chaque jour plus hardi et, dépouillant la sobriété que leur enseignaient les anciens maîtres, ils ont cherché des effets toujours plus intenses, toujours plus compliqués.

Sans doute, le désir de se distinguer, de don-

ner, comme on dit, une note personnelle, de témoigner une sensibilité plus raffinée, a contribué à cette transformation; mais ces causes mesquines sont peu de chose et il faut voir là une illustration particulière de ce mouvement qui nous entraine, peintres et amateurs, à préférer les sensations nerveuses aux émotions réfléchies et à rechercher les plus violentes impressions.

Ce mouvement, je n'ai pas la prétention de le juger : notre sensibilité est-elle inférieure ou supérieure à celle des Vénitiens; je n'en sais rien et ne veux pas en décider ici : au moins, elle est autre, et ce point méritait d'être établi.

MESDAMES,
MESSIEURS,

Gustave Moreau, dans une aquarelle précieuse que nous pouvons depuis quelques mois admirer au Luxembourg, a dit, à la fois, ce que fut Venise et ce que nous voyons, en elle, aujourd'hui.

Une femme mollement accoudée sur un lion personnifie la ville. Des tissus d'une extrême légèreté, réseau diapré de subtiles couleurs, la parent sans la vêtir. La mer l'entoure; au loin se devinent les bords du Grand Canal. Les yeux de la femme et ceux du lion ont des regards mystérieux et comme inquiétants. Telle fût Venise, telle du moins, nous pouvons l'imaginer car si la splendeur lui appartient, l'inquiétude et le mystère ne sont pas elle, c'est nous qui l'en avons revêtue.

En réalité rien n'est plus sain que la couleur vénitienne, rien n'est plus reposant, ni plus consolateur.

Le jour où vous serez fatigués du tapage de nos salons actuels, où vos yeux seront blessés de l'étalage criard de notre luxe et des spectacles que nous impose la vie quotidienne et le mouvement de la rue, c'est au Louvre près des *Noces de Cana*, de l'*Ensevelissement*, du *Concert Champêtre*, du portrait d'Alphonse d'Avallos que vos yeux se reposeront et se guériront.

Mais vos sens ne seront pas seuls apaisés. La perfection calme agit sur nos cœurs. Des esprits grossiers pourraient seuls en nier la puissance. Devant ces œuvres où la sérénité règne et où la beauté s'épanouit, l'âme se sent pénétrée de repos, les soucis, les rancœurs deviennent moins vifs.

Pour combattre une douleur physique on évoque le souvenir des plaisirs disparus. Un beau tableau donne, contre les douleurs morales un secours plus efficace. Le rythme caressant des œuvres vénitiennes berce les ennuis et c'est parce que leur charme profond intéresse à la fois le regard et l'âme que j'ai essayé de célébrer la gloire de Venise, reine de la Beauté, reine de la Couleur.

Imprimerie de *La Vie Moderne*

83 et 83 *bis*, boulevard Soult.

www.ingramcontent.com/pod-product-compliance
Lightning Source LLC
Chambersburg PA
CBHW071435220526
45469CB00004B/1547